Made in the USA San Bernardino, CA